唯美

白描精选

W E I M E I B A I M I A O J I N G X U A N

未 君

清塘荷韵

QING TANG
HE YUN

● 未 君 绘

海峡出版发行集团
THE STRAITS PUBLISHING & DISTRIBUTING GROUP
福建美术出版社

未君

　　1973 年 11 月出生，湖南益阳人，诗人、北京职业画家，九三学社社员。

　　先后毕业于天津美术学院中国画研究生班和中国艺术研究院研究生院；曾任教于广州大学、及担任多所大学中国画高研班导师、特聘教授。现为北京丹青盛世书画院中国画高级研修班导师，九三学社湖南省画院院委，中国美术家协会会员，中国工笔画学会理事，中国热带雨林艺术研究院研究员，湖南省美协艺委会委员，湖南省作家协会会员。

　　长期倾心致力于艺术创作和中国花鸟画与山水画教学，研究方向包括中国工笔重彩花鸟画、重彩山水画、中国书法，以及中国古代画史与中国绘画美学。主要研究成果发表于《人民日报》《南京艺术学院学报》《艺术生活》《艺术界》《美术》《书画世界》《美术大观》《新视觉艺术》《画界》《中国书画报》《艺术中国》《美术报》《艺术界》等刊物。

　　中国画作品多次参加全国大展并有获奖，作品被外交部门、中央军委北戴河办事处、香港特别行政区政府、厦门美术馆、银川美术馆、武进博物馆等单位及私人收藏。有文学集《欲望的城市》及《未君花鸟画作品精选》《名家未君工笔花鸟》《未君作品集》《未君画集》《未君白描花卉》《未君书法集》《紫陌醉羽》等十余种著作。

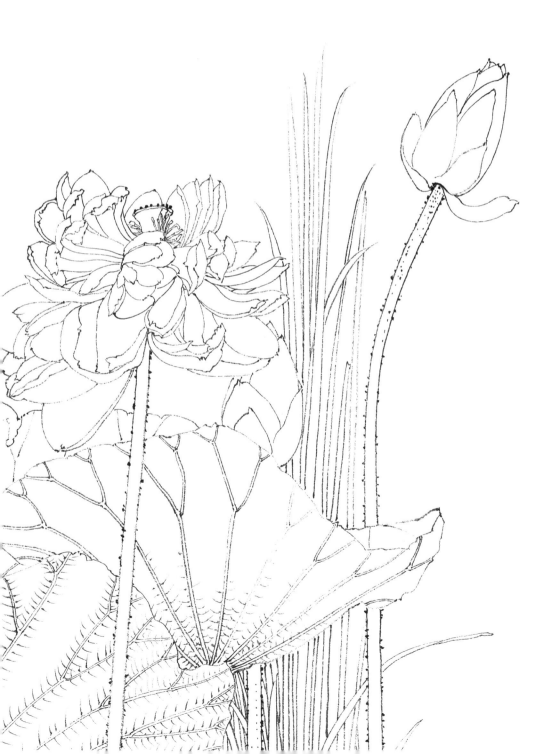

我的写生经验

　　我常用的主要写生用笔和纸有：中长峰勾线笔，生宣卡纸、半生半熟宣。我不提倡用铅笔写生，更不提倡用签字笔或钢笔写生。铅笔写生的最大弊端就是对橡皮的依赖，画错了，可以反复擦。殊不知，这种习惯一旦养成，就很难改了。我们要有"置之死地而后生"的气魄，大胆地拿起毛笔进行写生，哪怕画错了，那也是你记录物象，表达情感最直接、最真实的表现。而且，许多铅笔写生稿回家后便被搁置在一边，真正进行组稿创作时，翻阅的依然还是那些拍摄的照片。如果用毛笔进行写生，一是拿回去便可装裱；二是画好画坏都定格在特定的时空宇宙中，是你与自然进行对话交流后瞬间产生的结果；三是写生作品拿回工作室能不加工最好不要加工，如需要加工，可以另行创作，尽量把写生时的记忆永远定格在写生稿上。让当下的写生作品成为你艺术旅程中最美好的回忆。

　　在写生过程中，我强调墨与线的笔意走势，保持线条轻重缓急与抑扬顿挫。保持"写"的状态，以主观感受来抒写物象，而不以追求物象真实的一面为主，虽然不提倡照搬自然，但也不能编造画面。一定要追求写生作品的完整性和独立性，即把写生和创作结合起来，多注意构图法则：取舍、取势、空间、疏密、平衡，对比等关系。在写生过程中，将这些词汇牢记于心。我不主张，仅仅去画画速写或所谓的采风（拿着照相机拍照）跋山涉水外出写生，写生不管是画写意还是工笔勾线，都应该严谨对待，明确写生的意义，搞清楚写生需要解决的各种问题。尤其是工笔画家，如果画一堆速写回工作室，在真正进行工笔画创作时估计连一张速写稿也用不上，花费了时间、精力，等于画了一堆废纸被扔在一边。

<div align="right">——节选自《再谈白描写生教学》　文／未君</div>

仲秋丙申丰皋津淀写生呒羲斋书

君

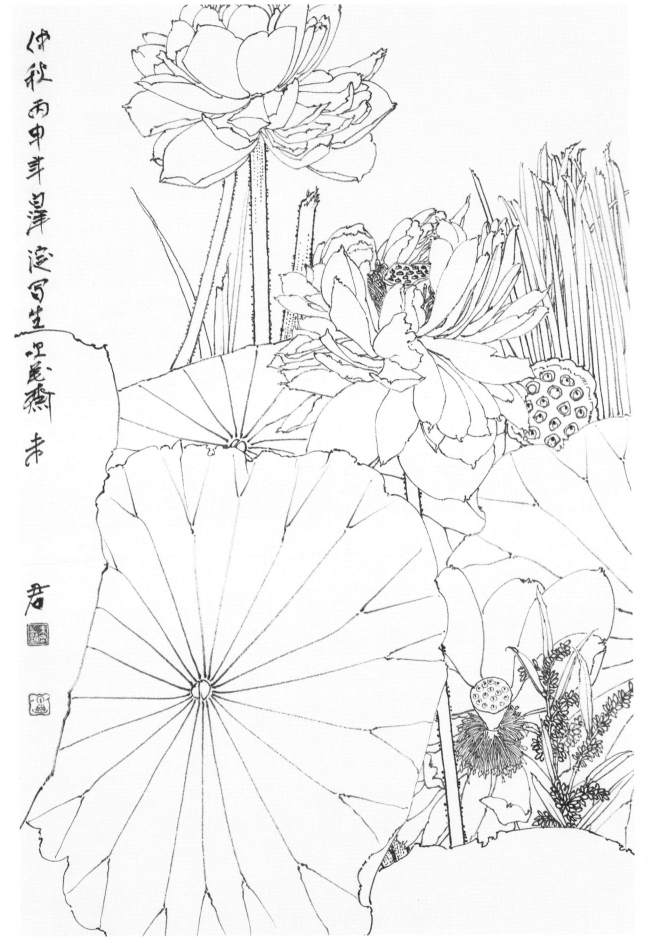

荷塘写生（图1）

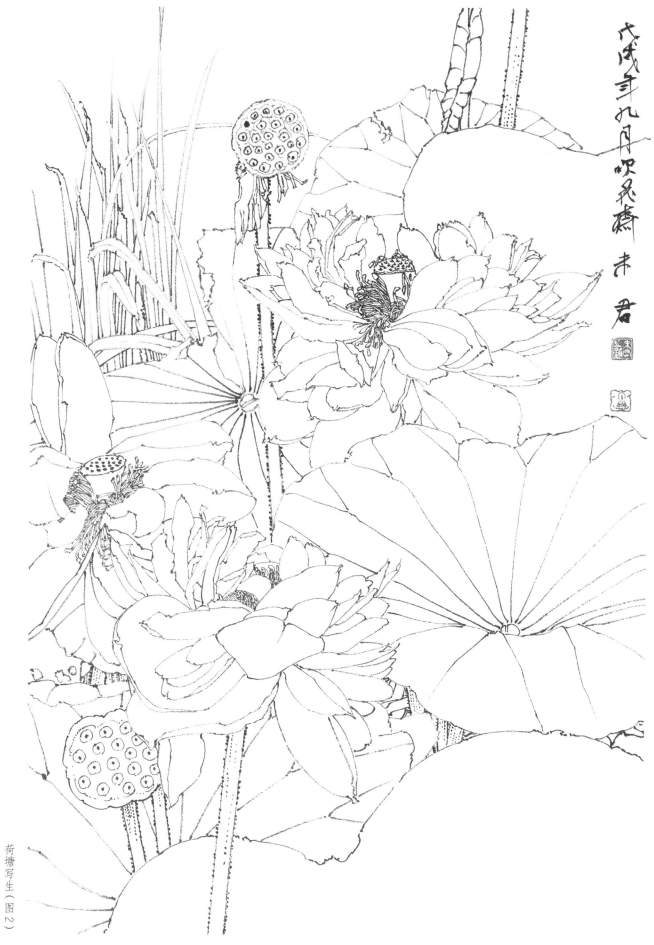

戊戌年九月吹云斋 未君

荷塘写生（图2）

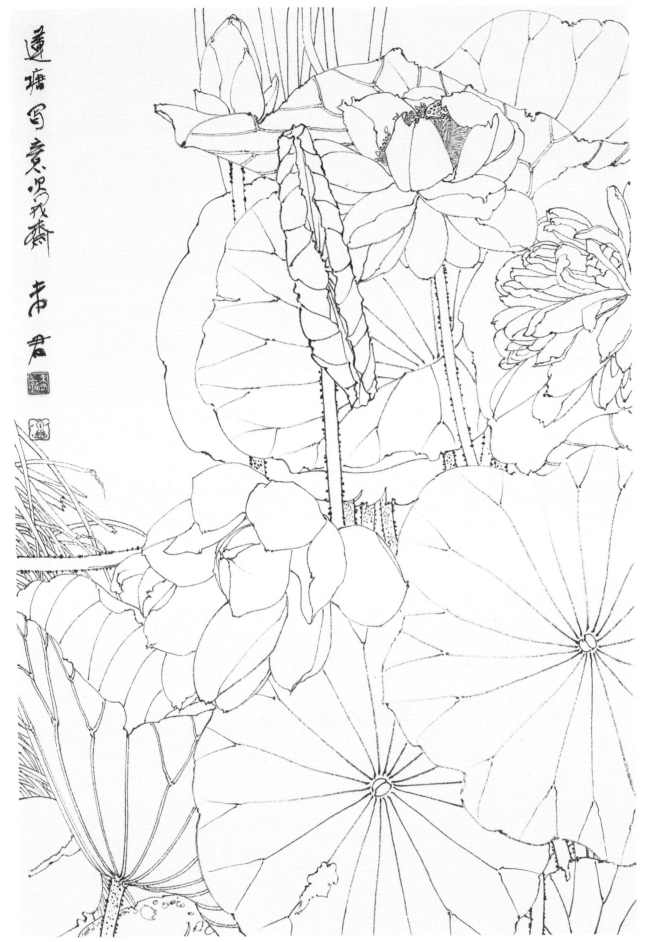

荷塘写生（图 3）

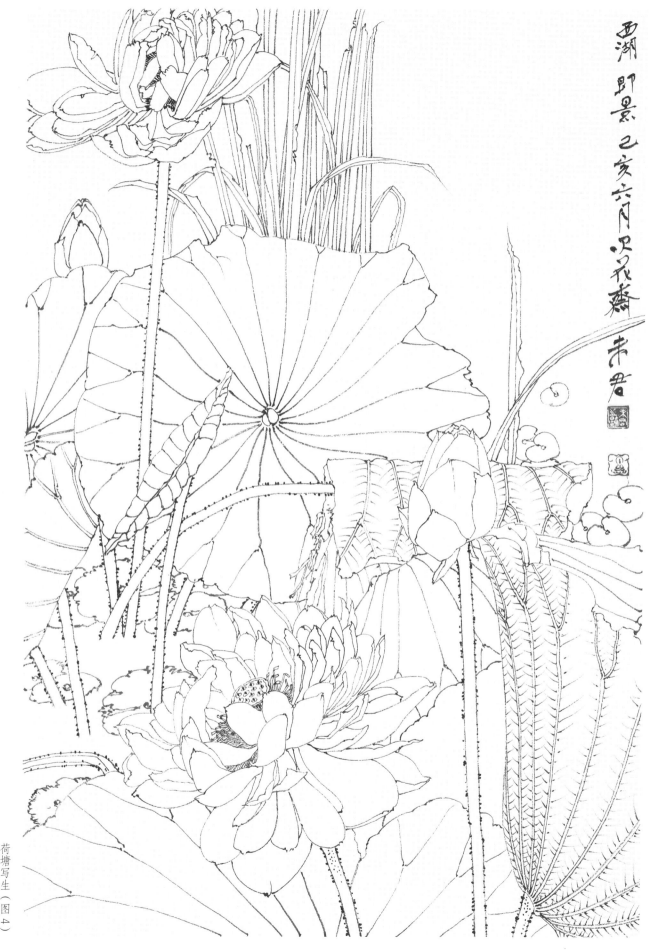

西湖即景 己亥六月灯花盛开 丰君

荷塘写生（图4）

菡萏香连十顷陂，
一眄秋水似书寒。
次花斋未

君

荷塘写生（图5）

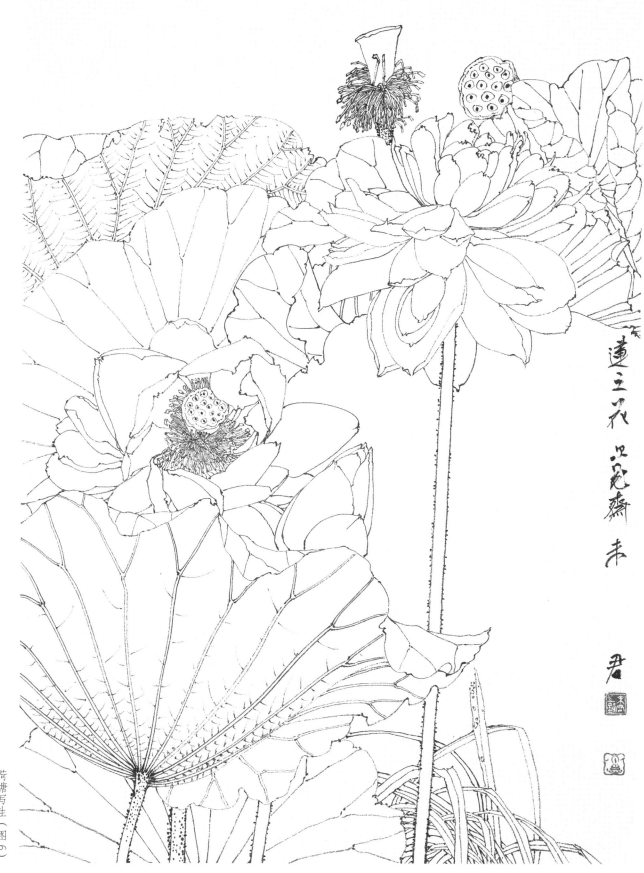

莲之花 以乜花斋 未

君

荷塘写生（图6）

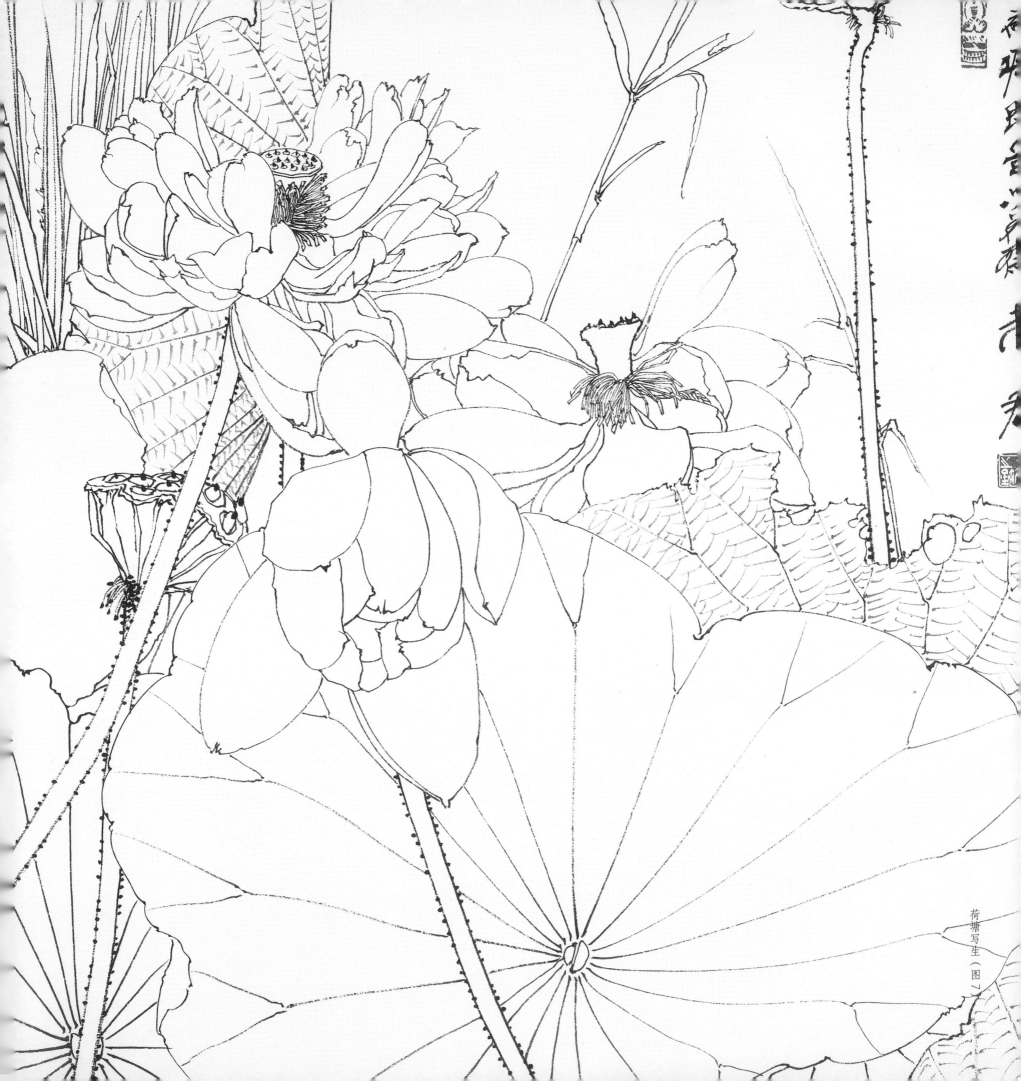

荷塘写生（图7）

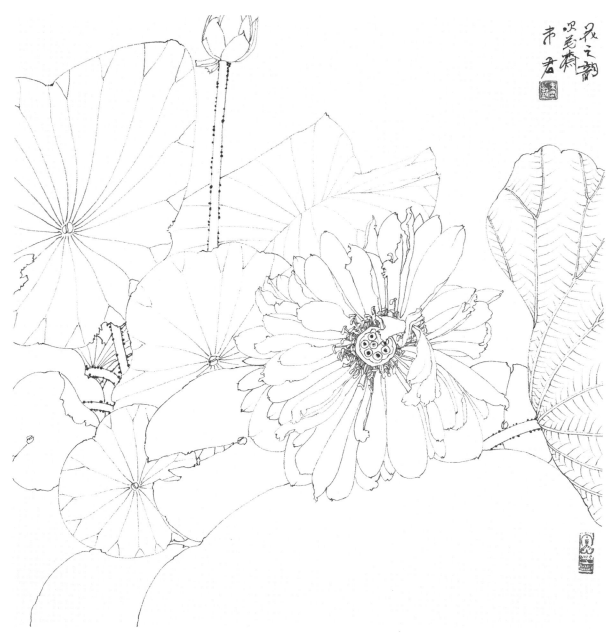

荷塘写生（图 8）

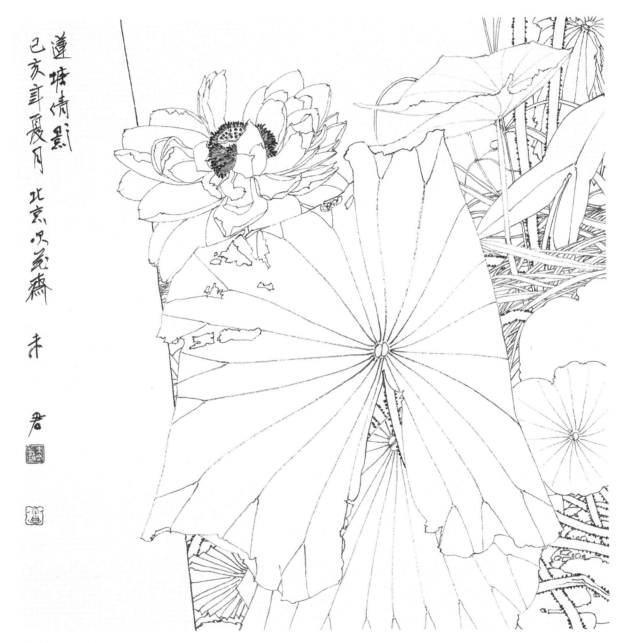

荷塘写生（图9）

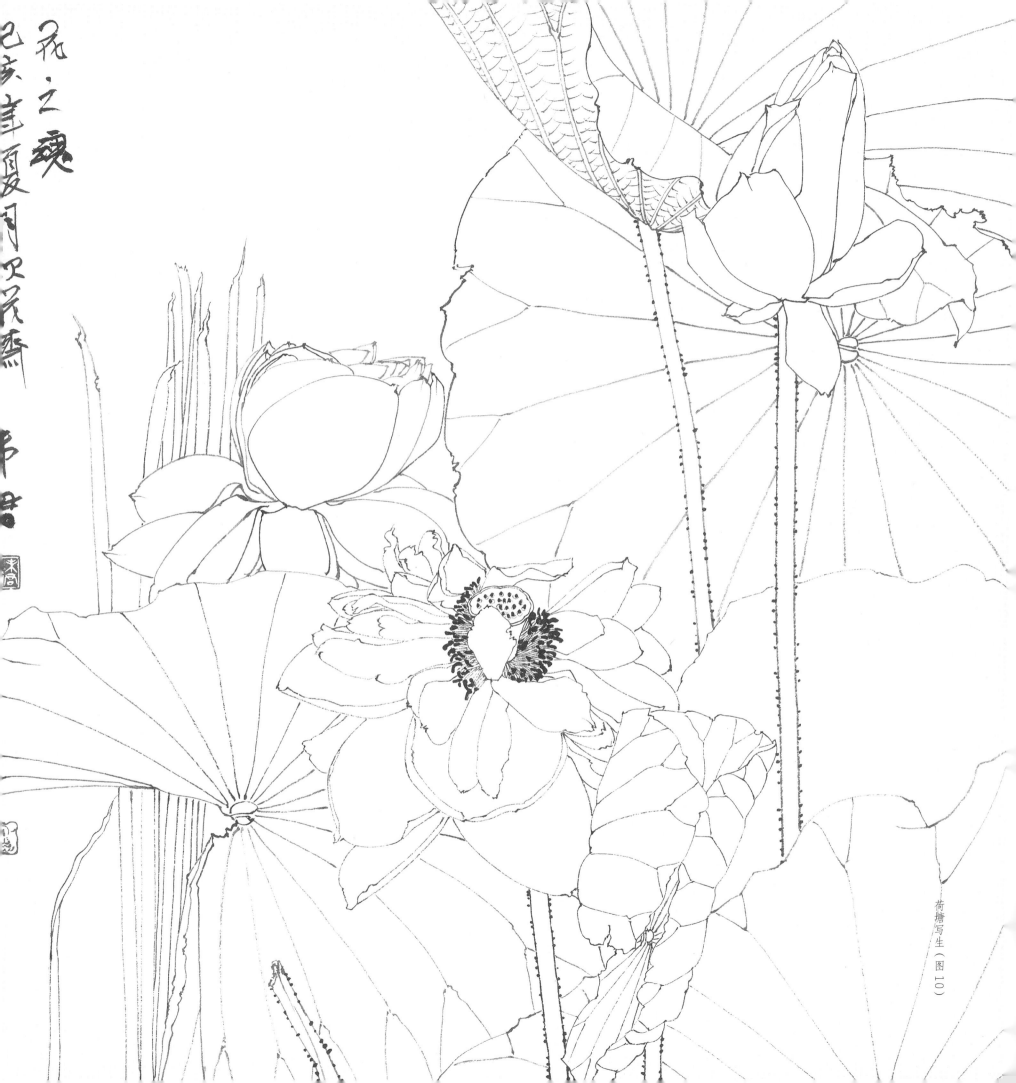

荷塘写生（图10）

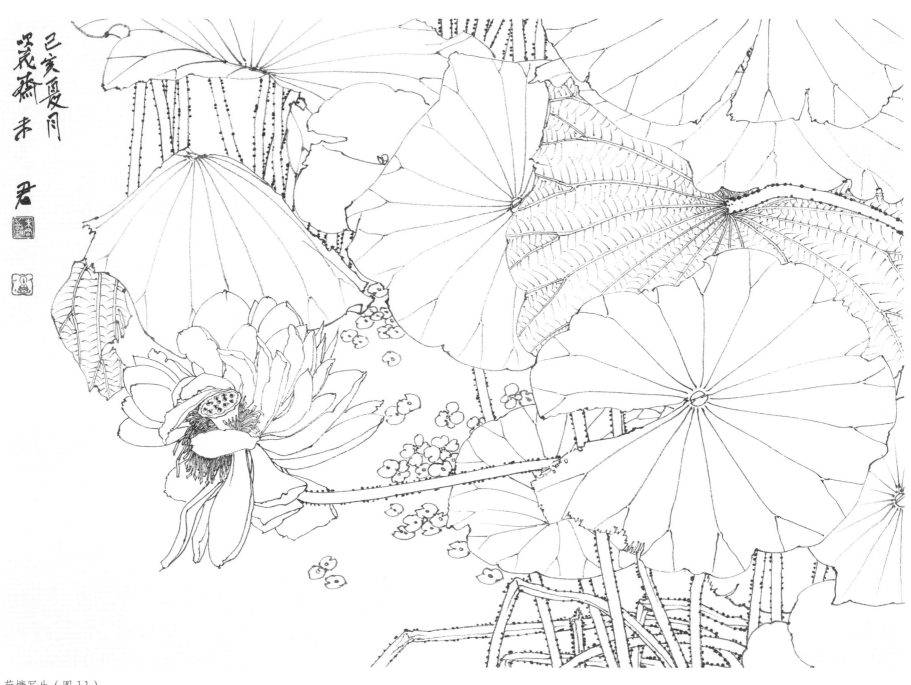

荷塘写生（图11）

君水连天共潮生
己亥年六月呓花斋
未君

荷塘写生（图12）

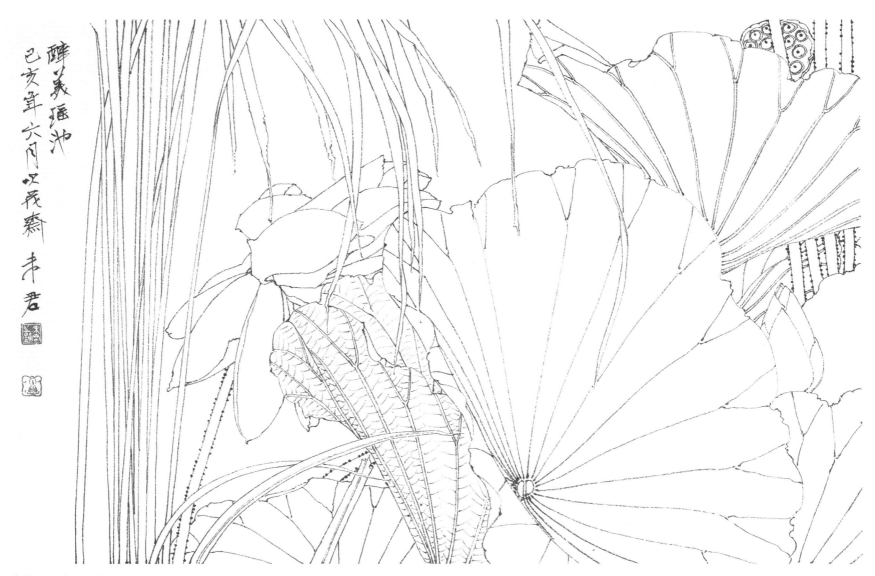

荷塘写生（图13）

写生的三个阶段

一、初期写生阶段，贵在练形。主要解决构图、点线面、疏密空白、节奏等问题。这一阶段写生以铅笔为主，写生时以物象局部为主。准备绘图纸、画板和橡皮。面对自然中的物象，从不同的角度去仔细观察，找出物象最为明显的特征并结合对物象的第一感受进行勾线。虽以练形为主，但在进行勾线时，仍要注意线的力量感、提按、顿挫、转折、快慢这些微妙的变化，并将自然美提炼、升华为艺术美；比如画一朵花、一片叶，把每一朵花或叶都画成原大，视点要找出最近的一点，只取每个花瓣、每一朵花或每一丛叶片的外形轮廓，按轻重、快慢、顿挫、折转来描画它们的

形态，必要时予以夸张，取舍和变形。另外，在画花时尽量用细和软一点的铅笔（如 HB 铅笔），画枝干和叶时用稍粗一些的铅笔（如 2B，3B 铅笔），不要用太硬的铅笔，太硬的铅笔不易于橡皮擦掉。这一阶段是画家进行生活体验，注重观察对象的第一步。它注重对象的生长规律和形体变化，从中找到自然的结构，进行造型设计，符合审美的需要。更要选择最有特征的某一个部分进行写生，以体现物象的真实感。这一阶段在写生时可能有些乏味，但你已经成功地迈出第一步了，画的花和叶已经有了生趣。你没有复制别人的东西，是值得肯定的。

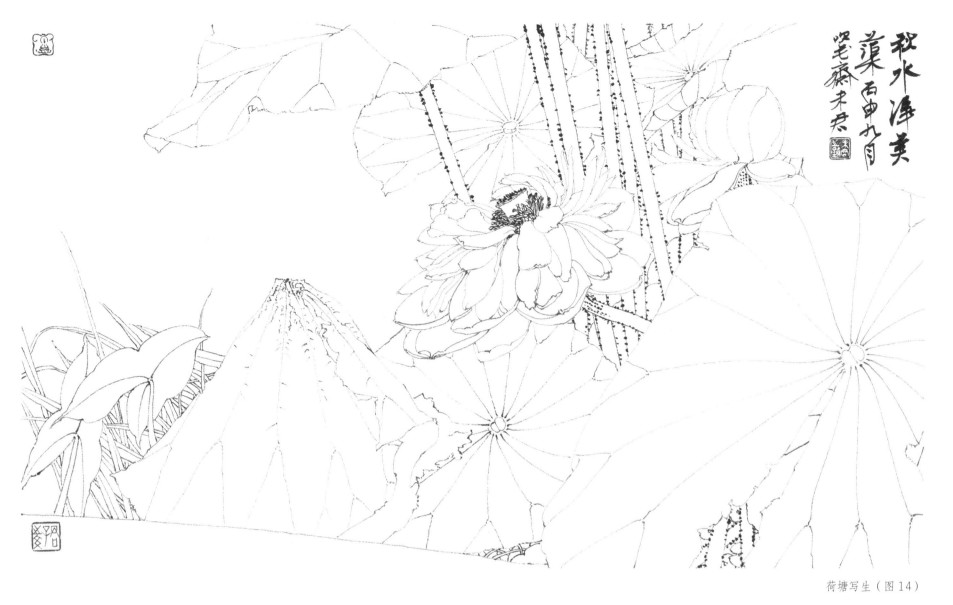

秋水澄英
蓂丙申九月
笔痒未君
（印）

荷塘写生（图14）

二、中期写生阶段，贵在练势。这一阶段以毛笔（勾线笔）写生为主，除了锻炼画家准确的造型能力，局部写生能力外，便是进行全盘构图写生了。因为第一阶段在造型和勾线方面已经得到了很好的锻炼，这一阶段重点是把握全局，通过对花、叶和枝干之间关系的观察，需要作者进行合理地提炼升华，画成一张完整的写生作品。重点把握写生中的"势"。活色生香是一种"势"，迎风带露是一种"势"，这个"势"就是气势，也即"经营之势"。通过物象之间的组合，构成美的画面形式。它要求作者把客观的物象转变为主观的形象，发挥潜在意识，捕捉物象表情。画山画水讲气势，其实画花鸟画中的白描稿也讲气势，这个"势"是作者在特定时空下的最直接的视觉感受和自然环境下产生的审美契机。它需要作者发挥最大的想象力，达到手写与心记相结合；达到形象、线条与构图相结合；达到练手、练眼，练心相结合。为了很好地"取势"，我们可以把需要写生中的花和叶全部画完，注意每一组花和叶的外形，不要出现圆形、方形和三角形，最后画枝干并将花和叶串联起来。也可以先把所有的枝干画完，但须注意枝干的穿插、前后、疏密与空间关系，注意构图的平衡、不对称、大小、疏密等关系。这一阶段在物象的基础上，应该更体现出其内在的情感，要体现出对象的神采，要善于取舍、善于夸张，并把内容重新组合，以达到符合对象的特征，并体现出作者创作的目的，表现出物象的精神气质。

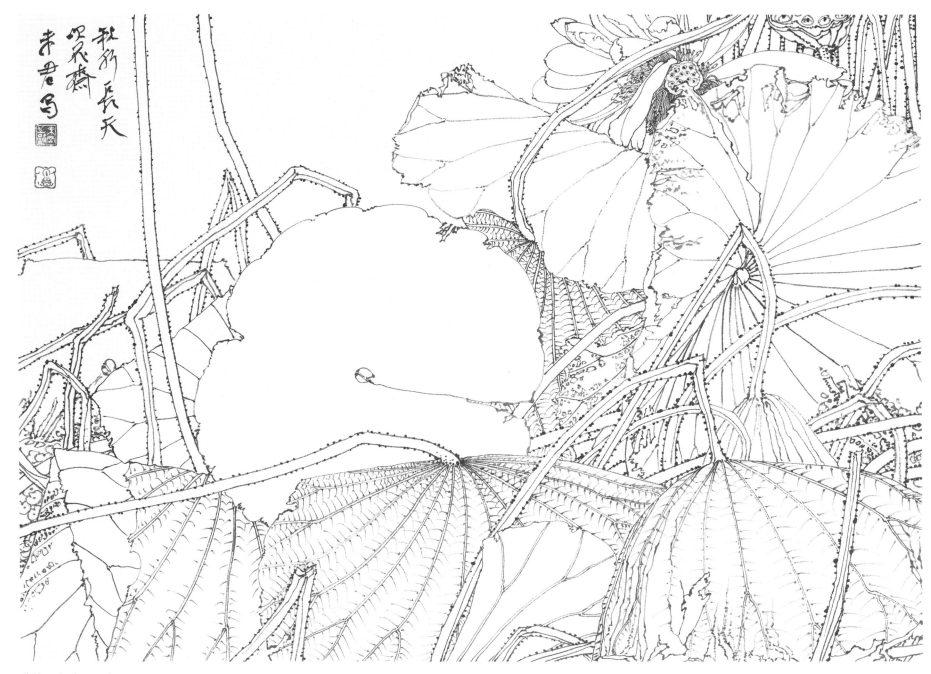

荷塘写生（图15）

三、后期写生阶段，贵在练境。这一阶段仍以毛笔写生为主，其目的是锻炼作者的胆量、心气和培养作者更宽广的心境。这一阶段是难度最高的阶段，以致许多成熟和有一定影响力的画家在写生时也不敢拿毛笔直接写生。我们一定要记住，对景写生，不是照抄自然，没有一个好的心境和提炼概括的能力，没有较强的书法功底，是很难用毛笔直接写生的。我一直把写生分为两种情况：第一种是画速写。不论是铅笔和毛笔，不求形式但求神韵，不讲细致的结构关系，只要求用笔简单地画出物象的轮廓，这种速写方式如果用于写意画写生，对于工笔画家而言我是不提倡的；第二种是用毛笔直接写生创作。直接用毛笔写生的线描稿，就是一幅完整不着色的作品，同时也可以直接作为粉本进行设色，我一直善于用此方法，并享受线条在生宣纸上那种游动的快感和喜悦。在画家的眼里，线是有生命力的、线是有情感的、线是有灵魂的。作者的喜怒哀乐将会直接影响线的质量和美感，无情便不能造境，更不可能达到突出神韵的妙境。我们绝不能简单地把线看成是轮廓线或者结构线，它应是自然物象和作者情感互相依托之后的一种艺术语言的再现。它是平面的，也是立体的。这一阶段，不仅是创作素材的搜集，更是创作的开始，使自己超越于物象与自然之外，而达到物我两忘之境，在敞开心灵与自然对话之时，正如庄子所言：不知我之为蝶，亦不知蝶之为我。从这个意义上讲，用毛笔写生的意义是深远的，也是一件很美好的事情。

<div align="right">——节选自《再谈白描写生教学》 文／未君</div>

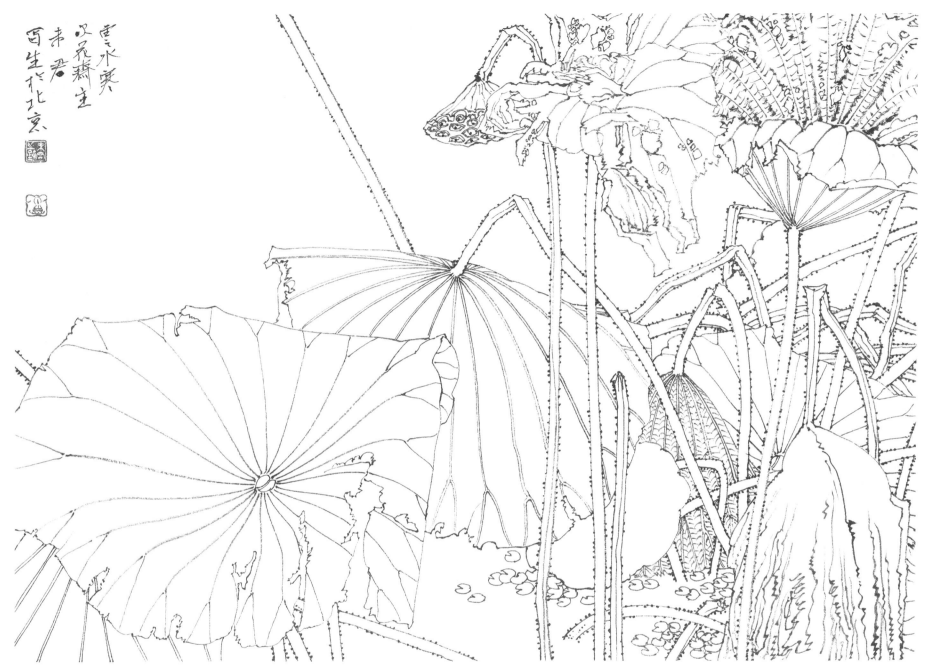

荷塘写生（图16）

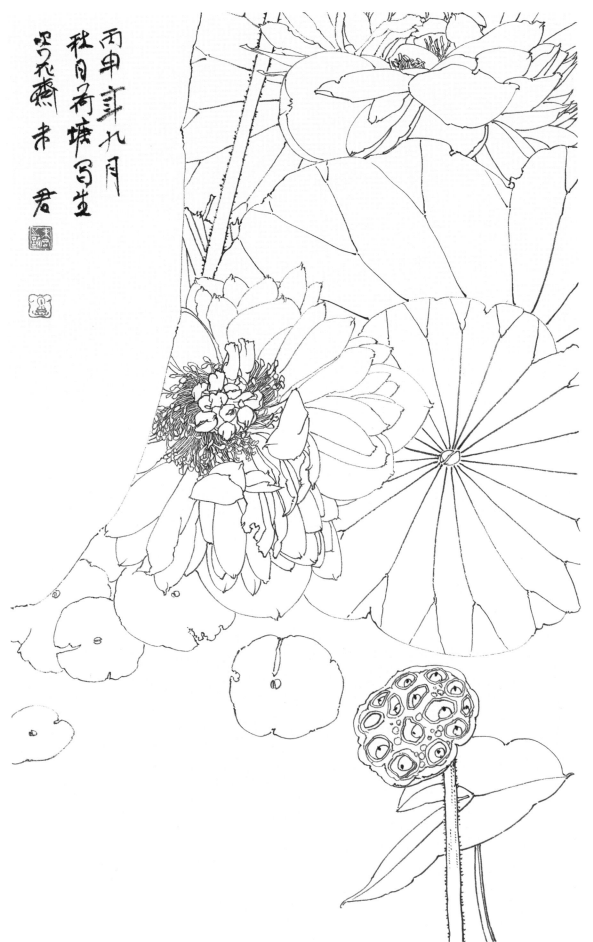

丙申年九月
秋月荷塘写生
吟花斋朱君

荷塘写生（图17）

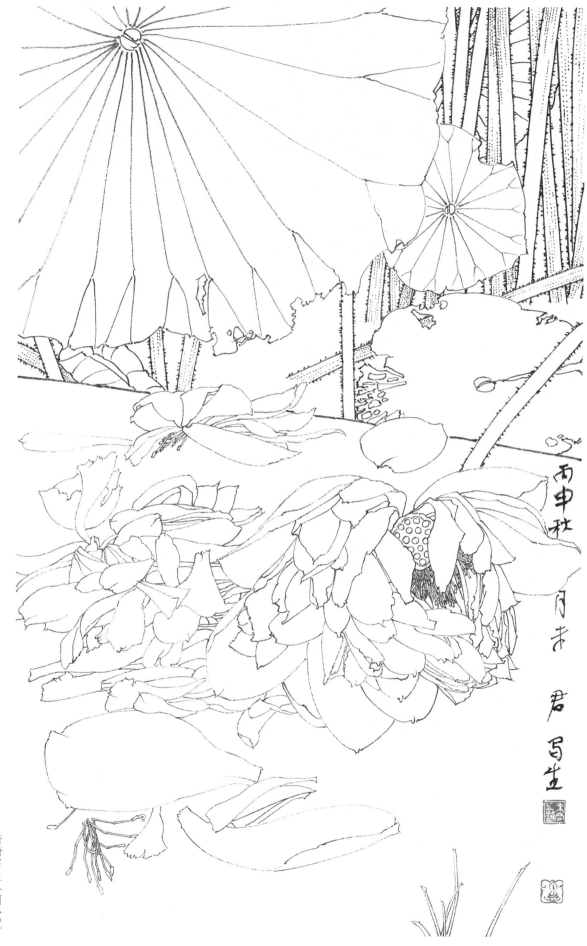

丙申秋月末君写生

荷塘写生（图18）

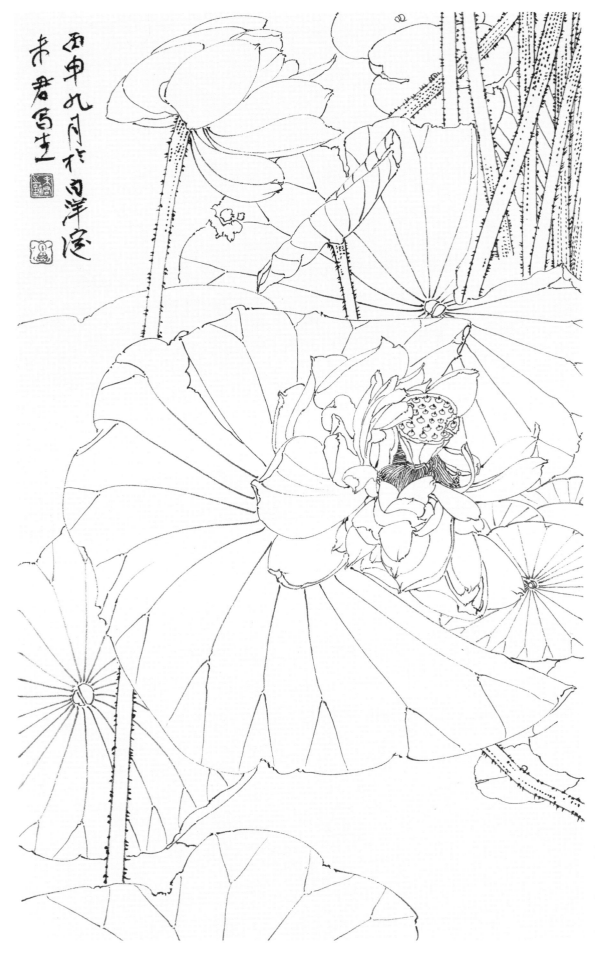

荷塘写生（图 19）

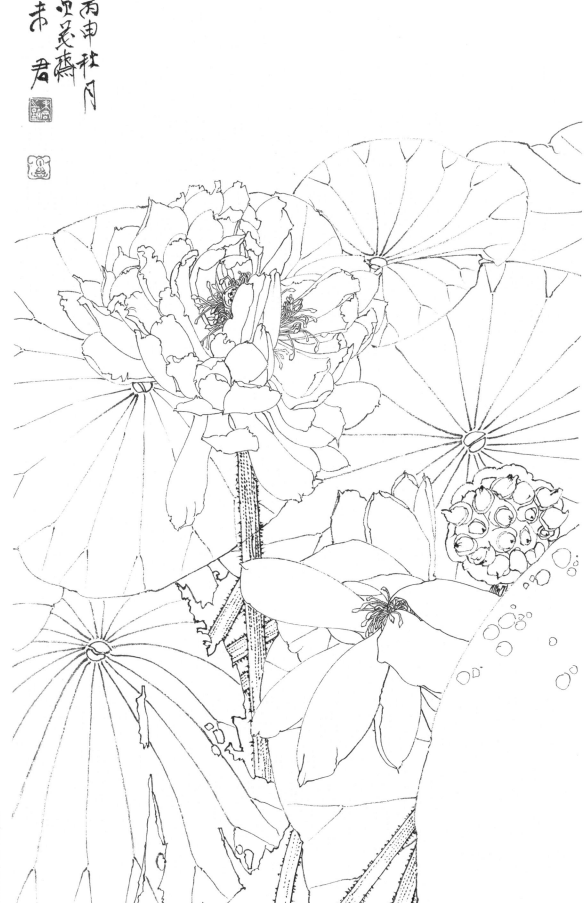

荷塘写生（图20）

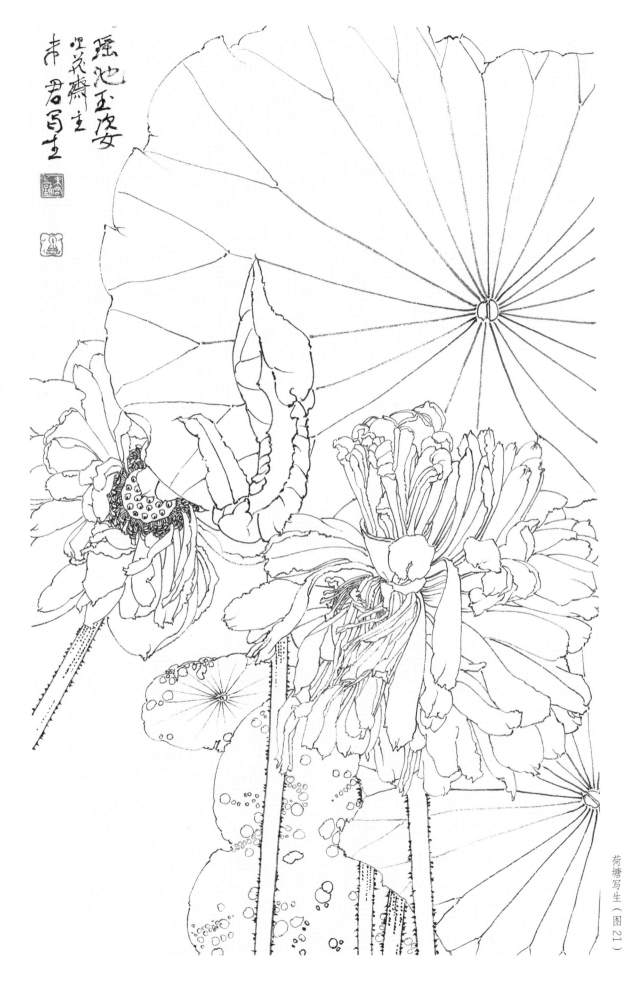

荷塘写生（图21）

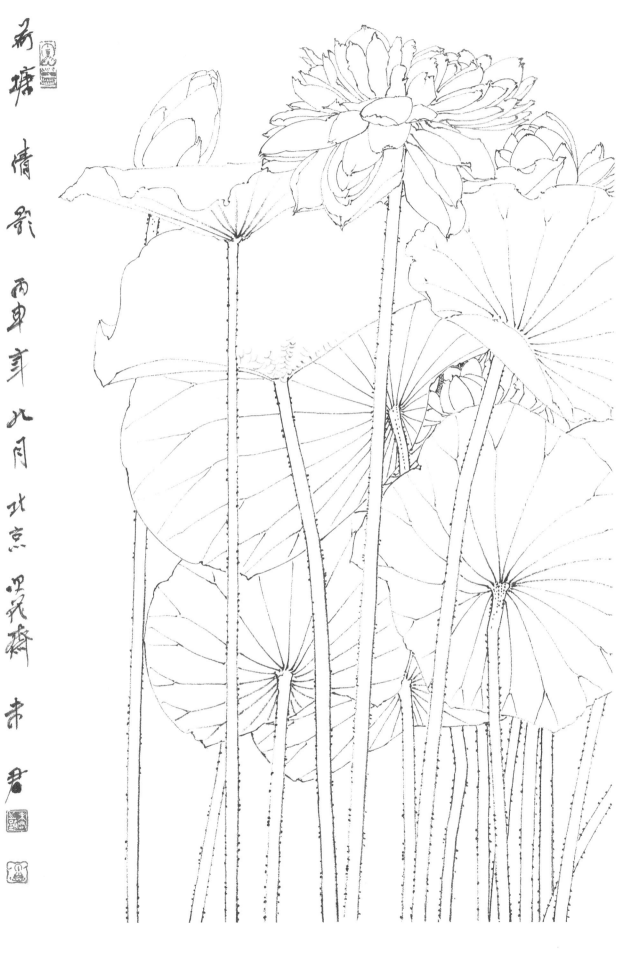

荷塘 清影 丙申年九月 北京 观花楼 韦君书

荷塘写生（图22）

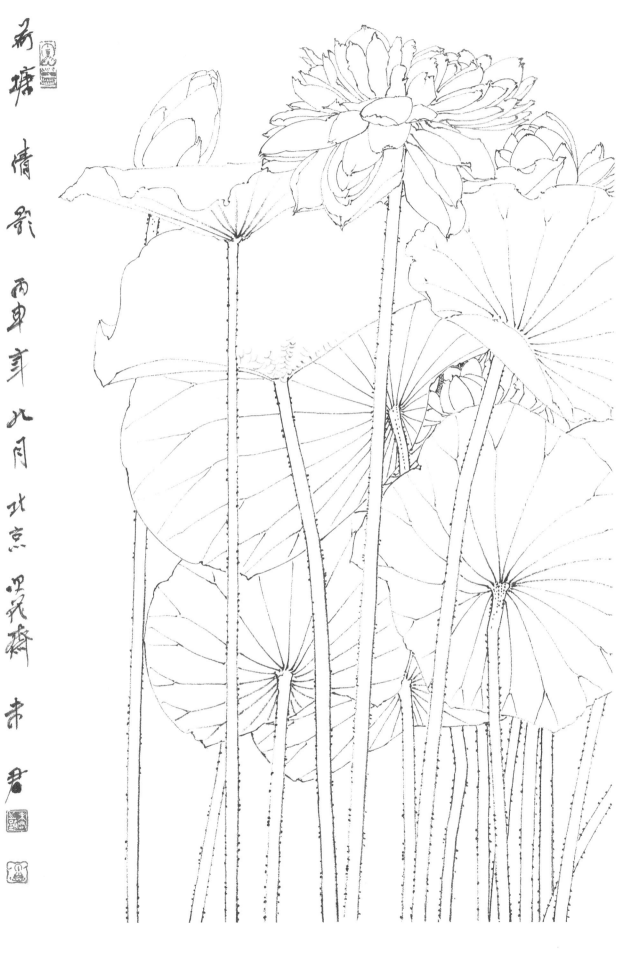

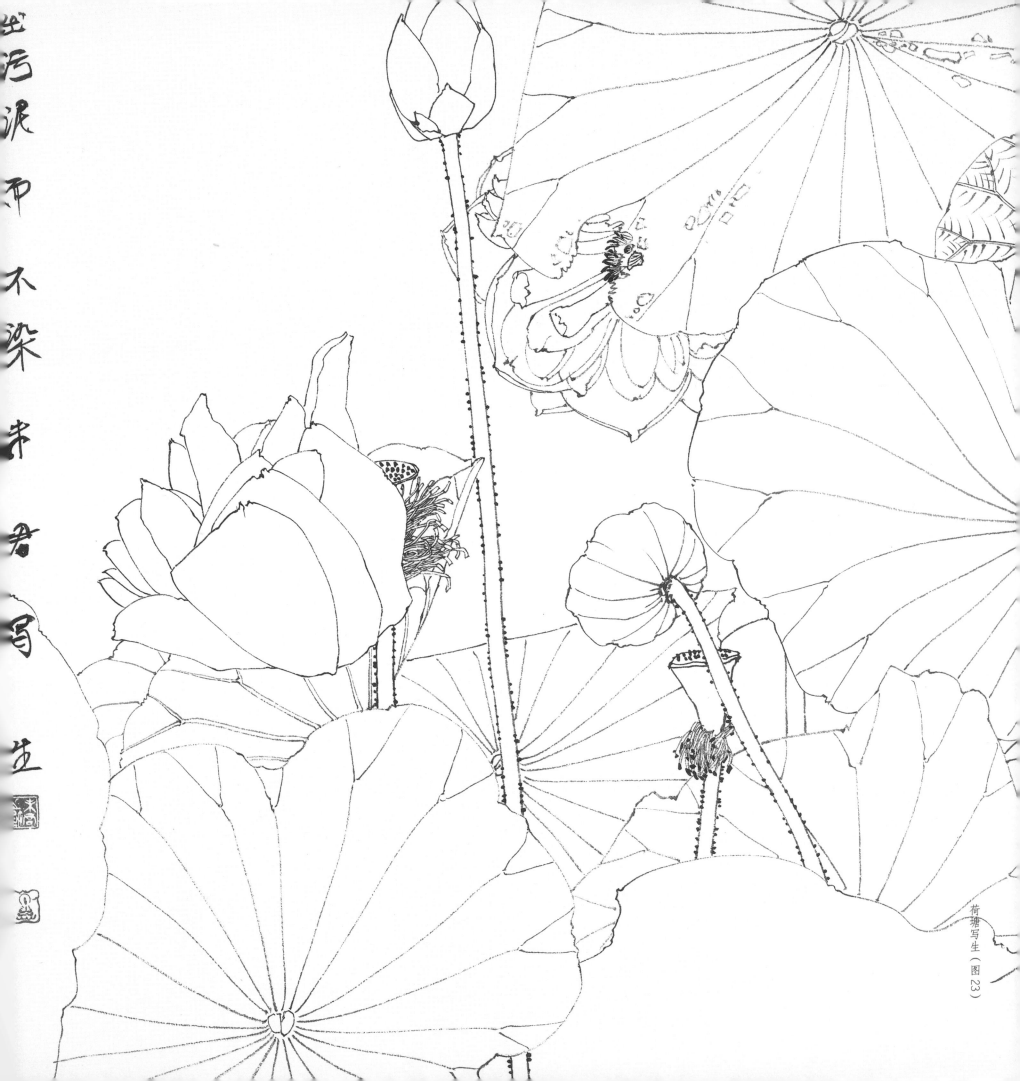

出污泥而不染 韦君写生

荷塘写生（图23）

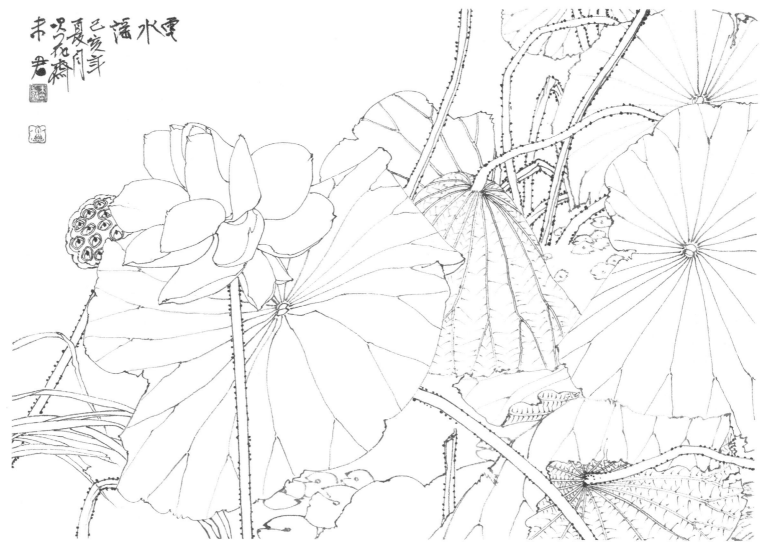

荷塘写生（图24）

写生的几个误区

（一）写生是画家感悟自然花鸟（花卉植物）的一种过程，如著名画家孙其峰先生所言："写生就好比是到银行存钱，到创作时就好比是取款；平时不存钱，不积累，到紧要关头时只能干瞪眼，即使勉强画出来，也必然十分苍白，因为失血的东西总是难有生命力的。"所以我们要通过写生，搜尽奇花异草，将自然物象变为纸上艺术，那才能成为一件绘画作品。在写生当中，我们要正确理解"写生"的真正意义。"写"是讲用笔的技巧，即中国画传统中的用笔，讲究"徐徐写出""意在笔先"及线条的"刚柔相济"；"生"是生发，是对物象生动的神情姿态等客观造型提出的更高的艺术要求，又是作者活生生的个性气质及艺术风格。忽略了这些而只重形色上的酷似，只能是将生动的对象描绘成呆板的死物，把写生，当成了"写死"。比如为了画一个造型或者结构、透视比例的真实，画像一个对象，就拿着毛笔在那里抠，画出来毫无生意，没有笔意，也没有笔气，甚至已经不在中国传统写意画的范畴了。

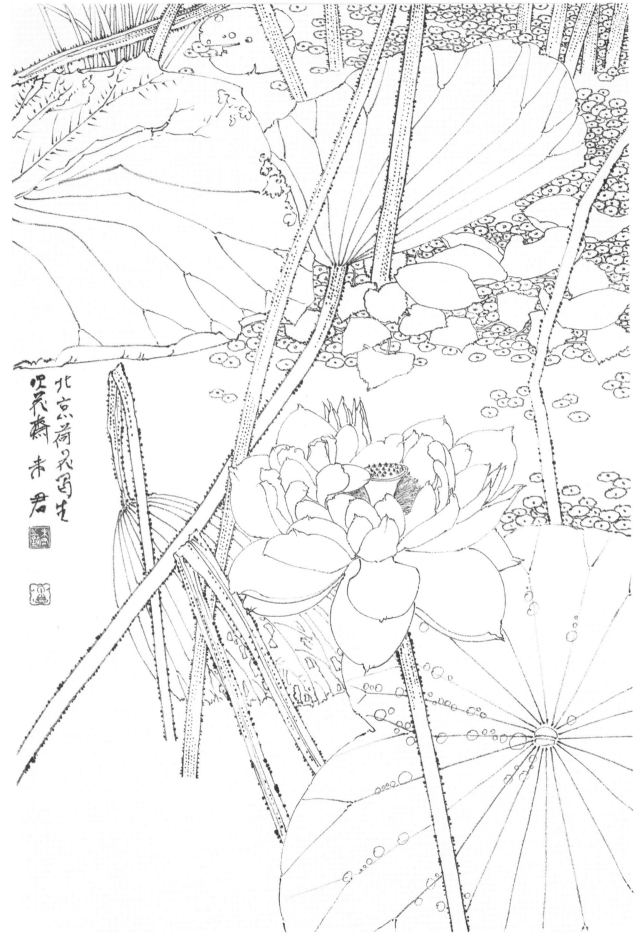

北京荷花写生
观花斋 未君

荷塘写生（图 25）

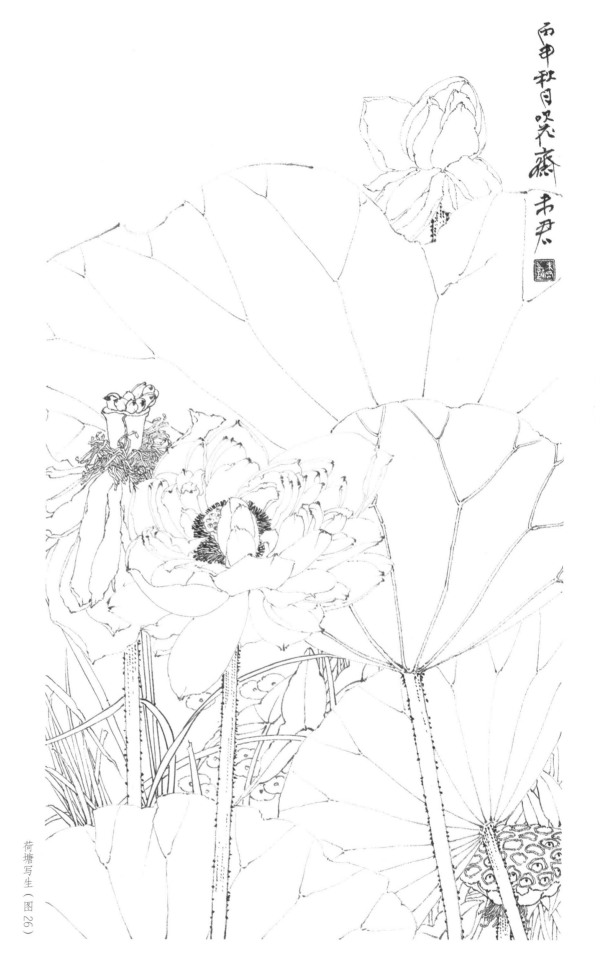

（二）写生是连接临摹与创作的一个重要环节，在临古与师古人心的同时，需要我们通过各种写生去化解和落实，尽管如此，中国画写生也不是完全凌驾于创作之上或代替创作的。中国画创作是一个相对独立的阶段，它既需要写生的支持，也需要画家修养来全面支撑，显示出的是一个画家全方位的创作与创新能力，是体现作者作品水准的最高阶段。因此，创作和写生可以说是既有联系又有区别。所谓联系是指创作必须仰赖写生所提供的素材和对自然的理解，才有可能创作出生动鲜活的作品。所谓区别是指创作作品一经完成就不要有太多写生痕迹和写生感，这是写生和创作的不同所在。从更高层面上来说，当一位画家达到一定创作高度，在进一步攀登学术高度时，还要努力摆脱写生、忘却写生不要受写生的约束，方可完成炉火纯青的创作与创新。写生过程中虽然有创作的成分，但如果一味以写生作品代替创作……。

（三）北宋范宽云"师古人不如师造化"，指出了到大自然写生的重要性。南朝齐梁谢赫在其"六法论"中，把"应物象形"作为一法，所以传统中国画一直很重视写生。写生的方法是多种多样的。体现了画家对自然物象的理解和把握，是为了培养画家的记忆力和艺术表现力，它要求画家能够抓住重点、突出其内在精神。写生是提高个人观察能力和表现能力的最佳途径，应该注重表达画家的个人情感和客观感受。现在许多画家借以写生的名义，实际则是出去采风、拍照。一方面以图省去携带大量的写生工具的劳累，二是担心万一画不好，还觉得丢丑没面子，故以为"采风"就是写生。

——节选自《再谈白描写生教学》 文／未君

荷塘写生（图26）

花之魂
己亥年六月沈蓉斋
来君写

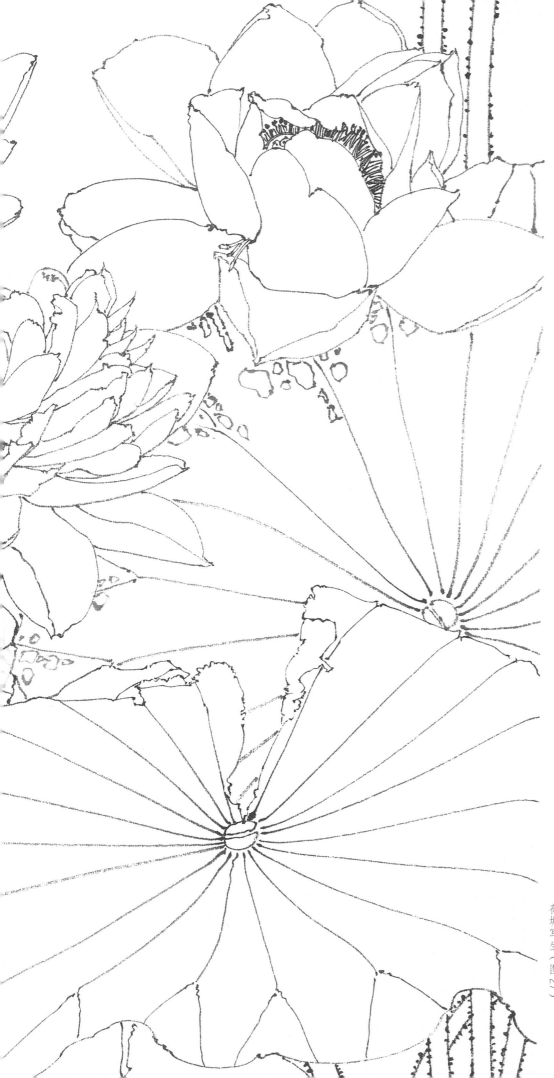

荷塘写生（图27）

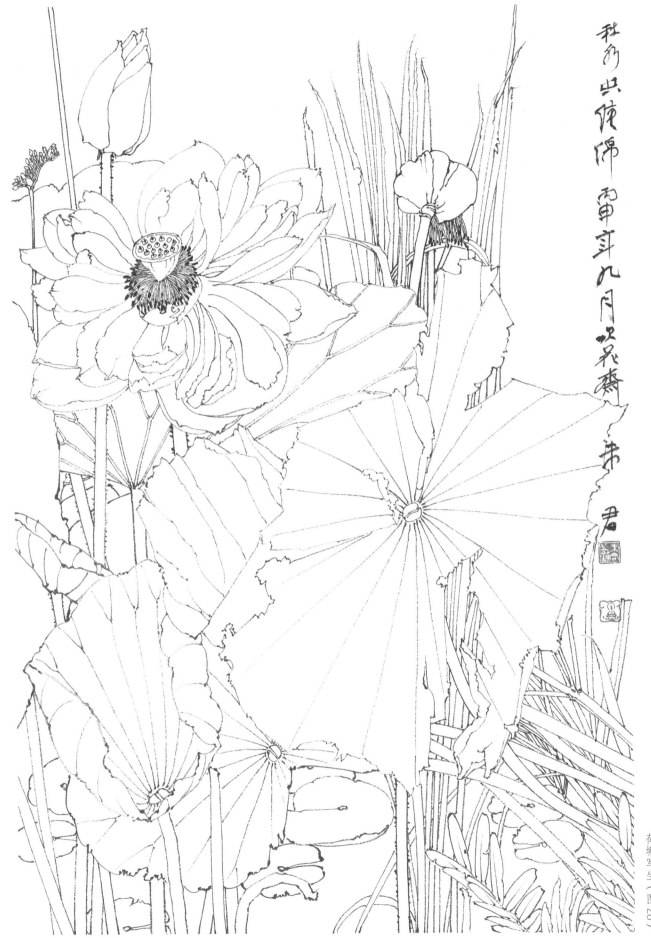

秋而尖偻佛 丙申守九月收花稿

米君

荷塘写生（图 28）

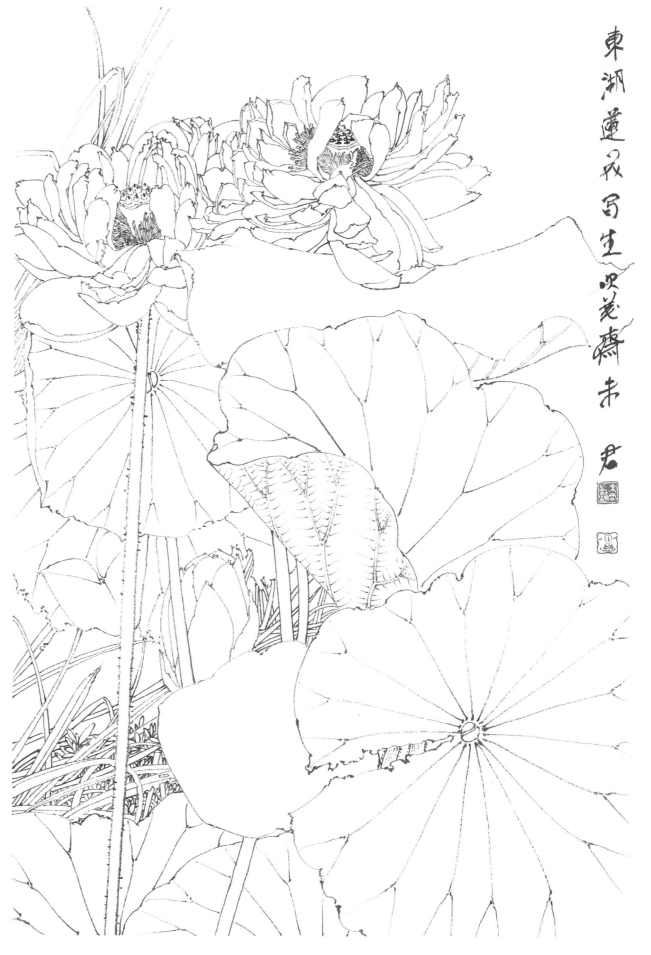

東湖蓮花寫生咮羡齋朱君

荷塘寫生（图29）

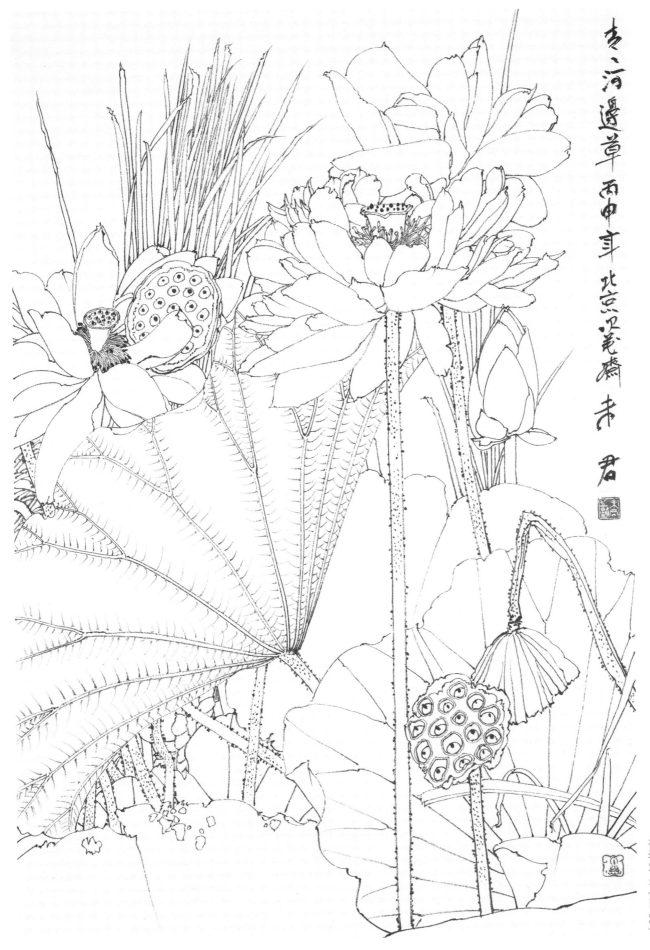

荷塘写生（图30）

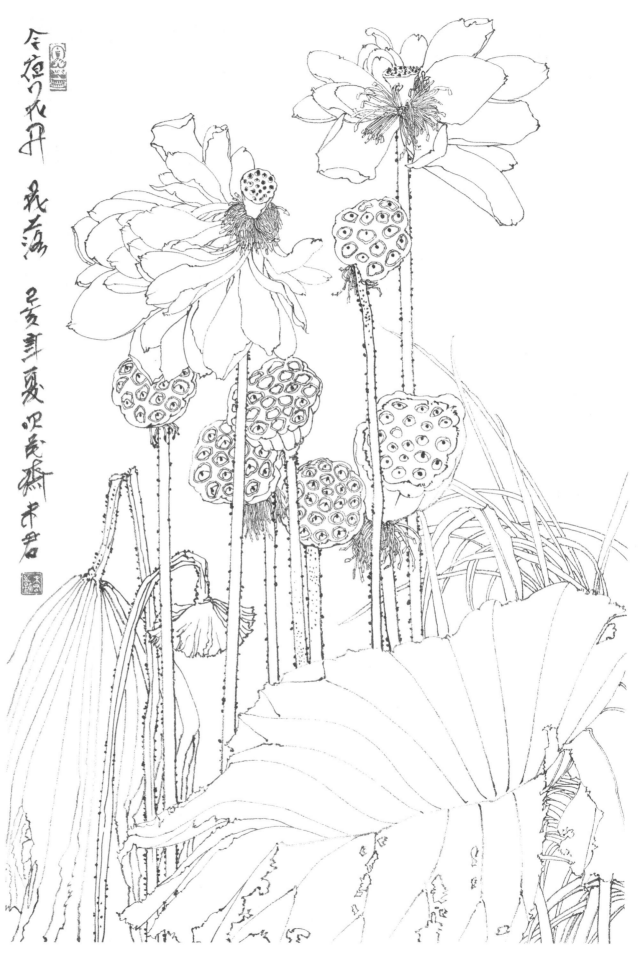

荷塘写生（图31）

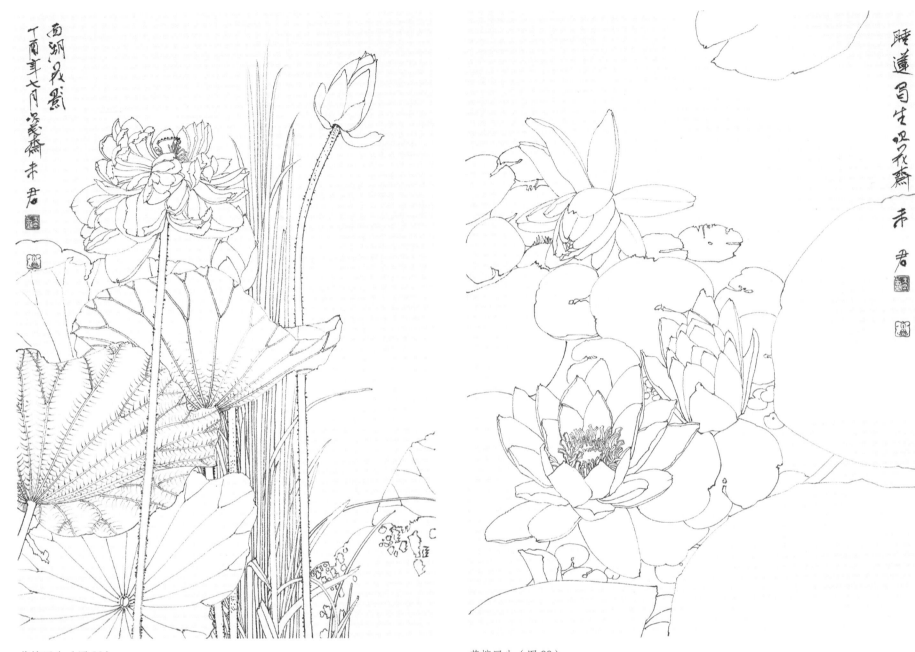

荷塘写生（图 32）

荷塘写生（图 33）

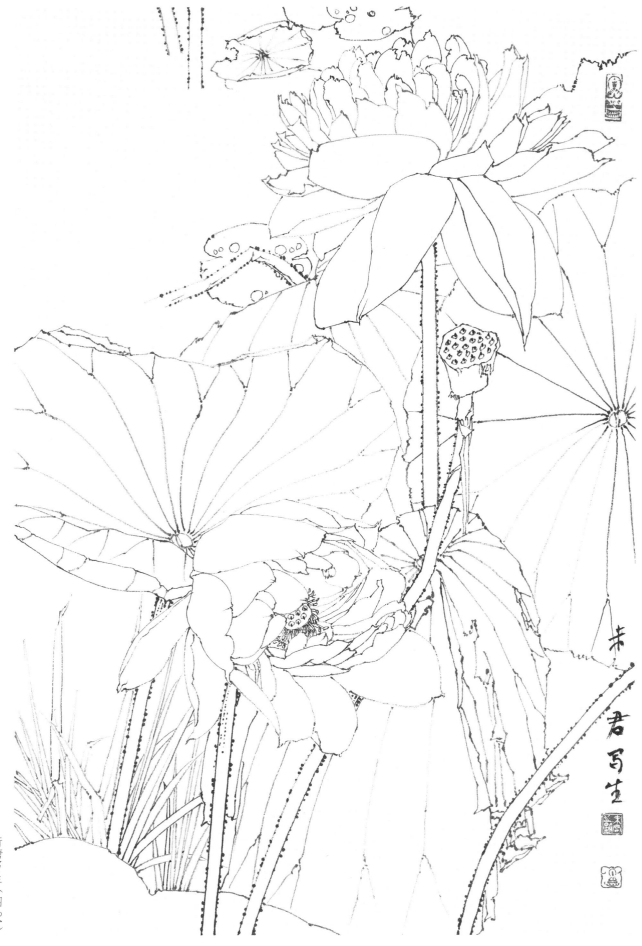

荷塘写生（图34）

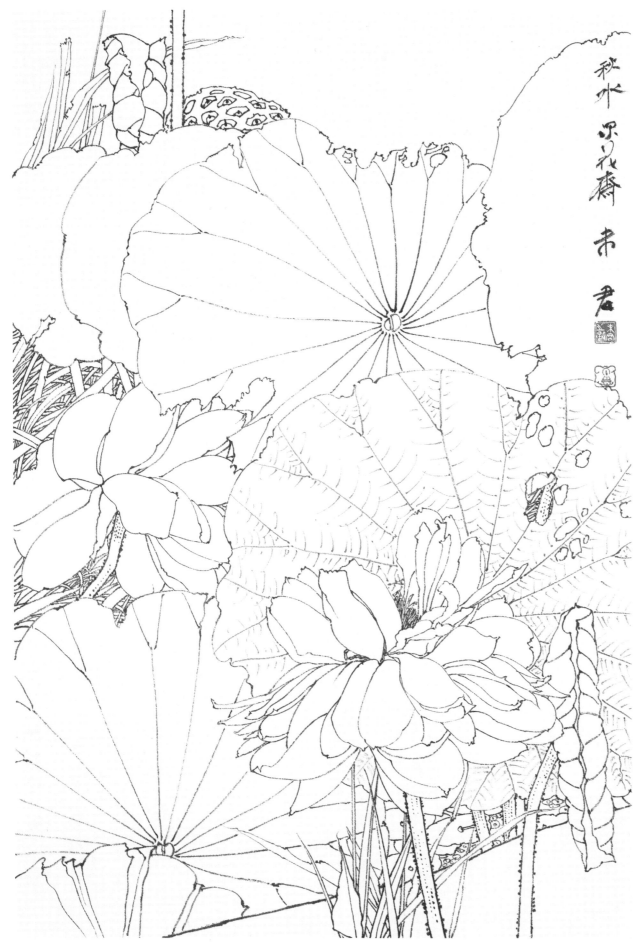

秋水染花香 市君

荷塘写生（图35）

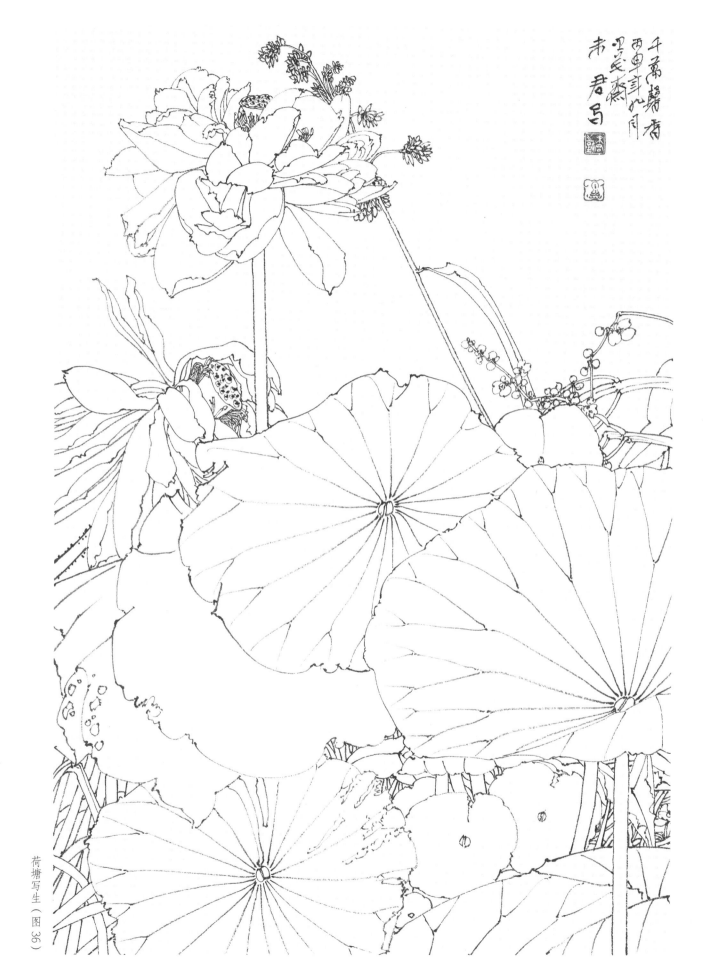

荷塘写生（图36）

荷塘写生（图37）

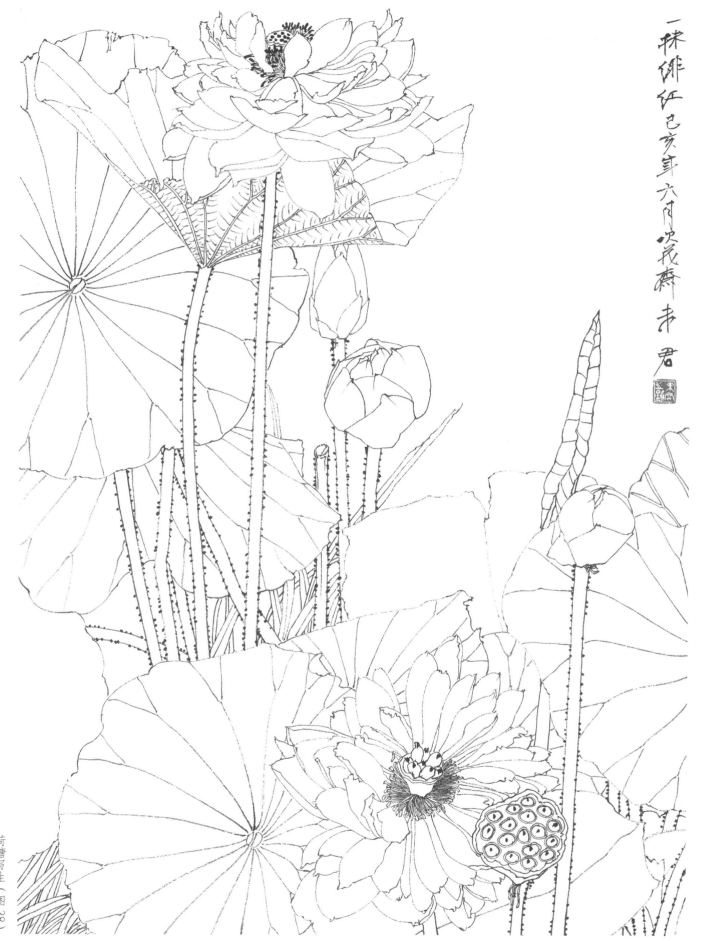

一抹绯红色亥年六月吹花斋朱君

荷塘写生（图 38）

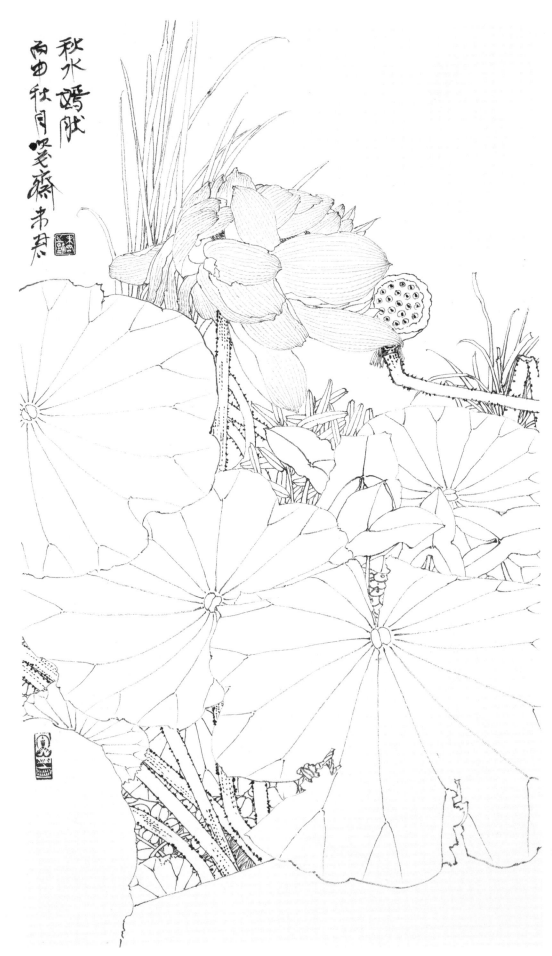

荷塘写生（图39）

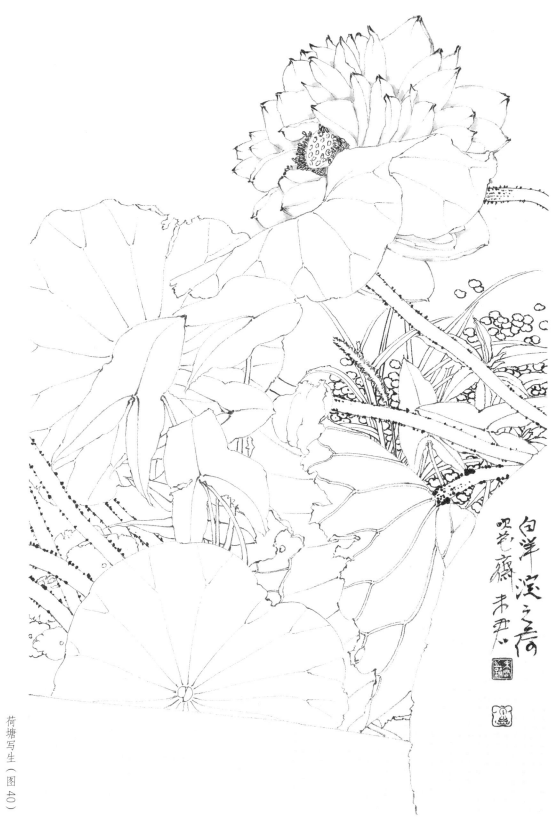

荷塘写生（图40）

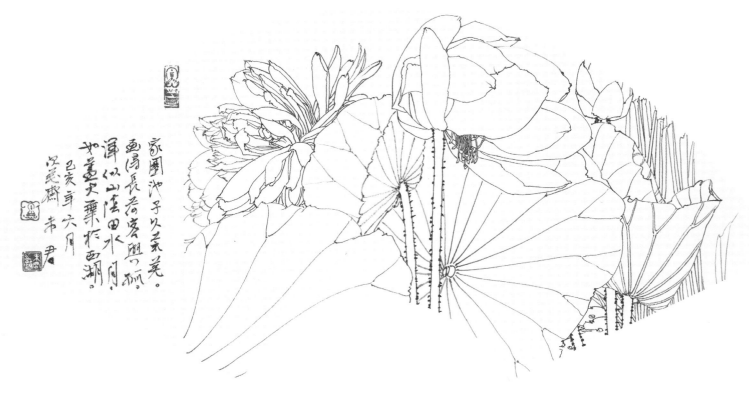

荷塘写生（图 41）

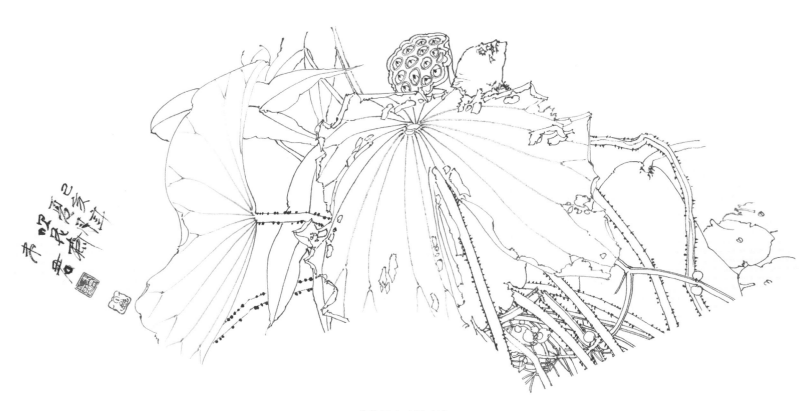

荷塘写生（图 42）

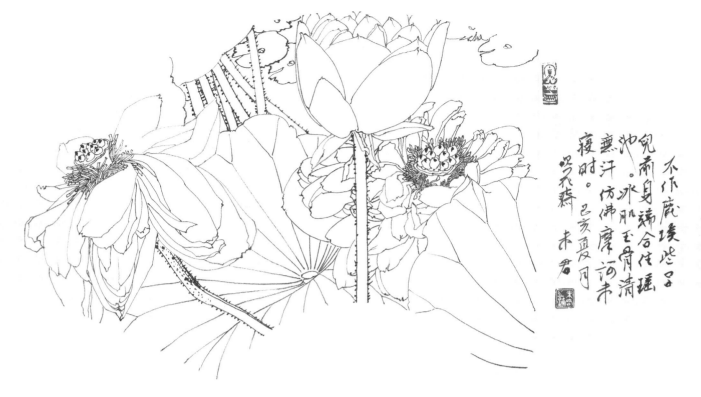

不作鹿瑷些品
兒荷身端合住瑤
沖。冰肌玉骨清
無汗仿佛廣河床
寢時。己亥夏月
吳氏蔣 未君

荷塘写生（图 43）

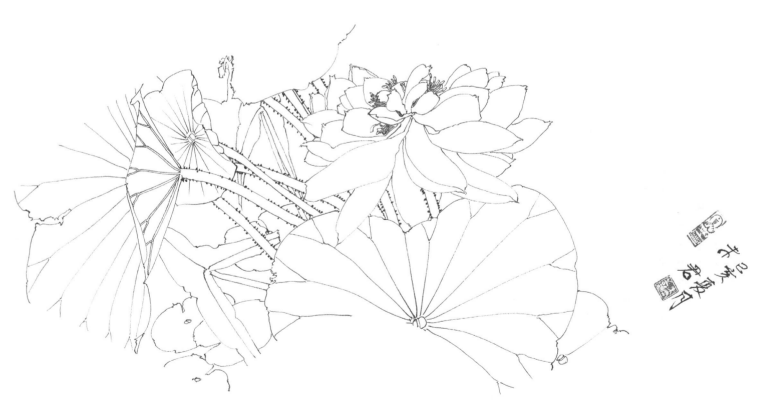

荷塘写生（图 44）

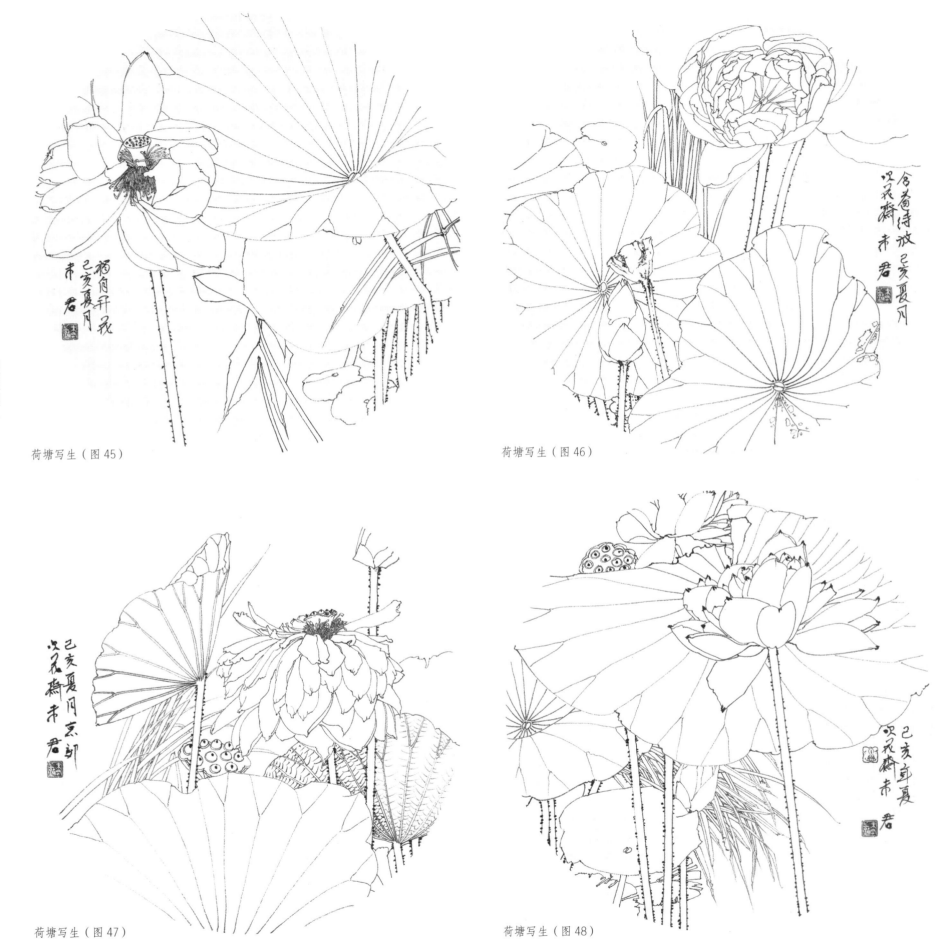

荷塘写生（图45）

荷塘写生（图46）

荷塘写生（图47）

荷塘写生（图48）

秋水美蓉

己亥年夏月
写花燕市君

荷塘写生（图 49）

不染江塵雨，曲秋月吹笔齋□其

荷塘写生（图50）